Landscapes & Clouds

Conny Luley
Malerei 2013 – 2015

Farben sind das Lächeln der Natur

Farben dringen ein, tief wie Gerüche. Blau ist die Farbe der Ferne und des Begehrens – Farbe des Wunderbaren, Farbe der Erkenntnis. Unergründlich scheinen Luleys schattige Tiefen der kühlen **Nordlandserie** – hinter einem Blau von fast dinglicher Kraft öffnet ein Fluidum silbrig schimmernder Töne den Bildraum. Es ist von zarter Helligkeit und rückt den Horizont in beunruhigende Ferne – Blau markiert den Sog der Sehnsucht. Dazwischen liegen kleine »Inseln« in Gelb und Ocker, auch ihnen entweicht ein sanftes Leuchten. Luley erprobt die sinnliche Kraft elementarer Farben, schildert die Farben des Himmels, der Sonne und des Steins, legt samtiges Grün neben glühendes Rot, kühles Türkis auf mattes Braun und lässt innere Bilder entstehen – schwebende Landschaften mit weich geschwungenen Tälern, magischen Schatten und fernem Horizont.

Im Zyklus **Landscapes** scheinen pastose Farbschlieren und zarte Lasuren sich fast zu verschlingen, lose Pinselstriche unterbrechen die flutende Bewegung der Farbe und schaffen kleine zeitliche Initialen, »stehende Sekunden«. Erst die Distanz lässt Motive aufscheinen: Herbstblätter, ein offener Himmel, durch Wolken hervorbrechendes Licht. Ufer, ein tief liegender Horizont, das Blau in der Ferne. Echolinien und Resonanzformen, oft fugenartig ineinander verschränkt und mit zerfließenden Konturen, bestimmen die Farbfelder von **from clouds & boundaries** und **Autumn Leaves**. Luleys Farbe scheint in sich selbst bewegt und suggeriert die Vorstellung von Zeit und Energie, Rhythmus und kreisender Konzentration. Rinnende Zeit, eigentlich ein Charakteristikum der Musik, wird in ihrem Werk bildhaft.

Für Luley ist Musik eine wichtige Quelle der Inspiration. Bei der bildnerischen Arbeit lässt sie sich gern durch klassische Klänge leiten: So entstand frei nach Vivaldi der Zyklus **Vier Jahreszeiten**. Auch hier scheint die Palette der Natur entnommen – mit glühendem Rot, Orange- und Ockertönen bildet Luley lustvolle Akkorde, die durch Akzente in Schwarz, Blau und Grün eine sanfte Dramatik erhalten. Sie gleichen Aggregatzuständen, »Temperaturen« der Malerei. Aktive und kontemplative Zonen spielen ineinander und zeigen die Gegensätze im Temperament der Künstlerin: Wenige dunkle Zäsuren stehen neben Feldern von flirrender Leichtigkeit. Den Malgrund behandelt sie als aktive Substanz und lässt die Bilder aus sich selbst heraus leuchten. Tonwerte verlaufen, weiche gebärende Formen treten in einen Dialog mit rhythmischen Strukturen, Kreisbewegungen markieren wechselnde Positionen von Stärke und Schwäche. Für die Künstlerin ist Farbe Substanz, Inspiration und Widerstand, aus denen ein Bild sich formt.

Das Maß ihrer Bilder ist der eigene Körper – seine Streckung, seine Spannung, sein Schwung. Sie bestimmen die Melodik der Kompositionen: Conny Luley malt gestisch. Ihre Gesten sind heftig oder entspannt, heiter, weit ausgreifend, manchmal aber auch scheu und wunderbar still. In strömenden Bewegungen ziehen sie sich zusammen oder drängen aneinander, sprühen auf wie Gischt oder stürzen herab. Durch Farbimpulse und Linienspiele entstehen energetische Felder, sie ziehen den Betrachter ins Bildgeschehen – als sei der Fortgang der Zeit Antrieb ihres Werks.

Die kühlen Verschleierungen ihrer Landschaften mit den abstrakten Ahnungen von Nebelbänken und einbrechender Nacht sind voller Geheimnisse, sie spiegeln das Ungewisse, schildern Schwebezustände zwischen Erscheinen und Verschwinden, zwischen »noch nicht« und »nicht mehr«. In Luleys Kompositionen sieht man undurchdringliche Schatten neben lichterfüllter Farbigkeit. Immer wieder wird das Auge eingebunden in eine symphonische Lichtstimmung, in der sich die tiefen Farben sanft und einladend zu weichen Mulden formen. Glühendes Kolorit und schwungvolle Serpentinen führen den Blick an einen imaginären Horizont und lassen Wolken, Berge, Meer und Flüsse märchenhaft entschweben.

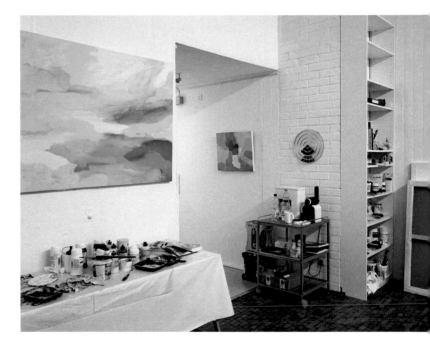

Immer wieder hat Luley auf die poetische Dimension ihres Schaffens verwiesen. Poetische Bildprozesse bringen Verborgenes, Erahntes zur Erscheinung. Die Künstlerin, die es ablehnt, ausgefahrenen Gleisen der Tradition zu folgen, macht, frei von den Attitüden des Kunstmarktes, aus der Kunst ein Erlebnis des Staunens.

Ricarda Geib M.A.
Stuttgart, im Januar 2016

Nordland

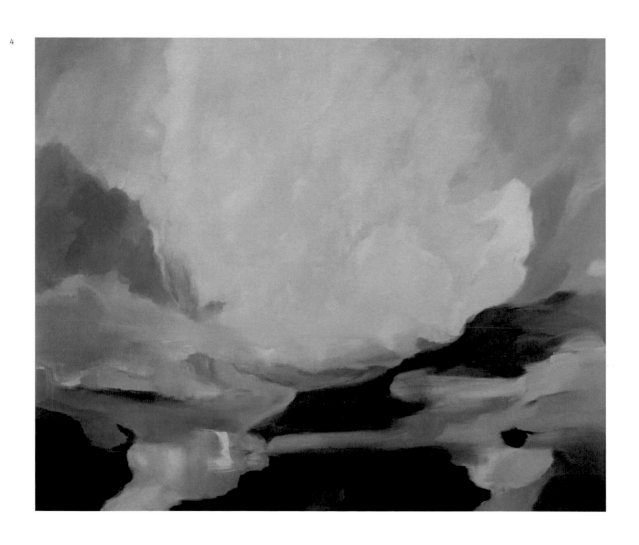

Nordland #2, #5 2015, 100×120 cm, Acryl auf Leinwand

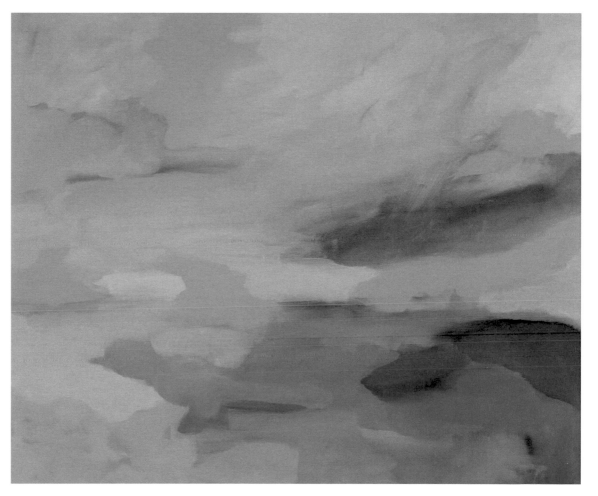

Landscape

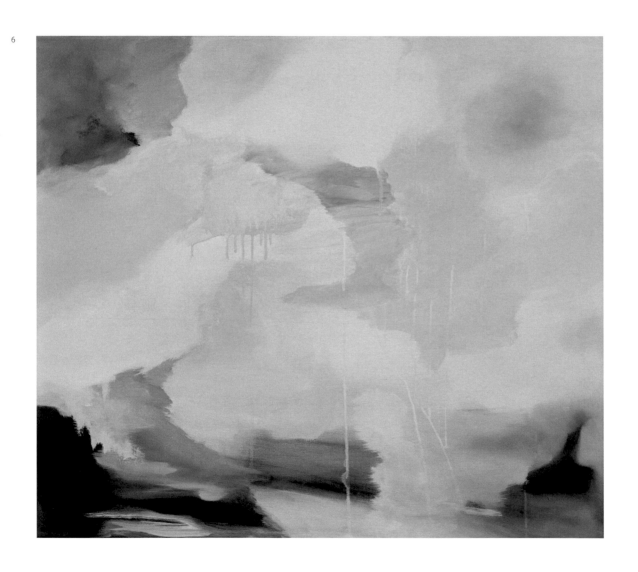

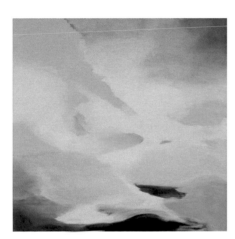 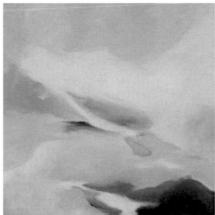 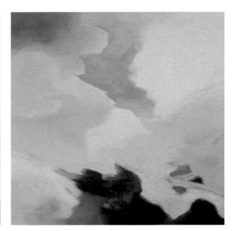

Landscape #1 2014, 70×80 cm, Acryl auf Leinwand

Landscape #2 – #4 2014, 50×50 cm, Acryl auf Leinwand

8

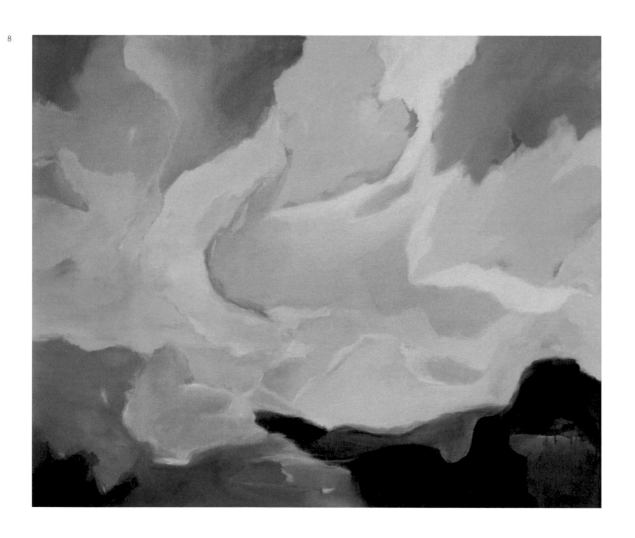

Landscape #7 2015, 100 × 120 cm, Acryl auf Leinwand

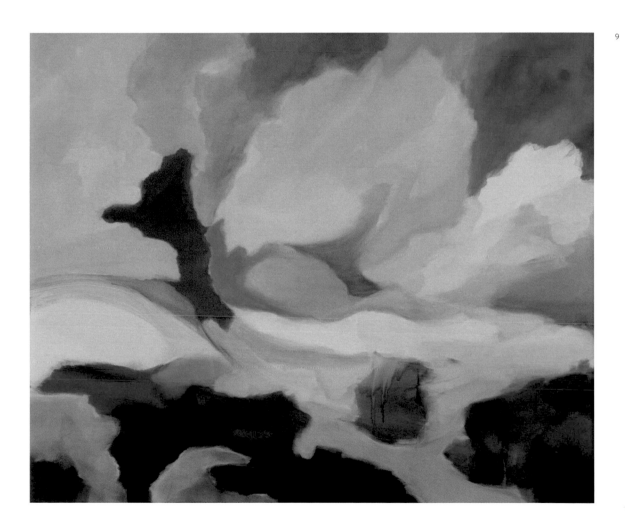

Im Klang der Jahreszeiten

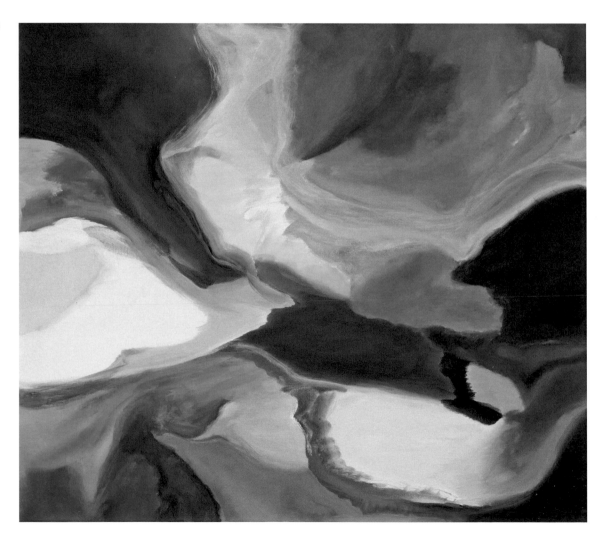

Im Klang der Jahreszeiten – Sommer / Herbst 2013, 70 × 80 cm, Acryl auf Leinwand
Im Klang der Jahreszeiten – Herbst / Winter 2013, 70 × 80 cm, Acryl auf Leinwand

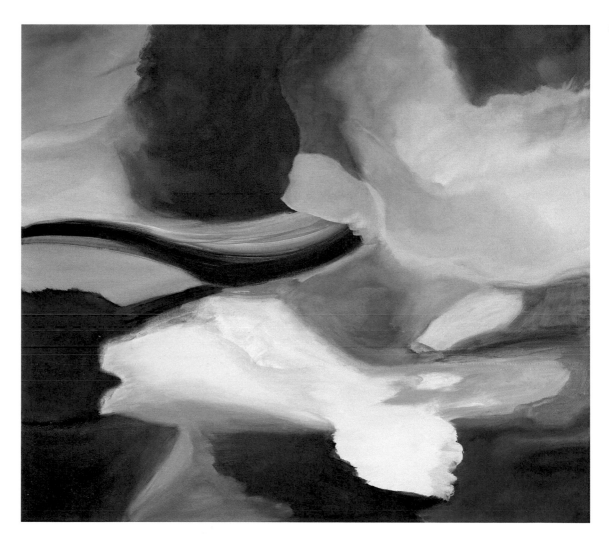

from clouds and boundaries

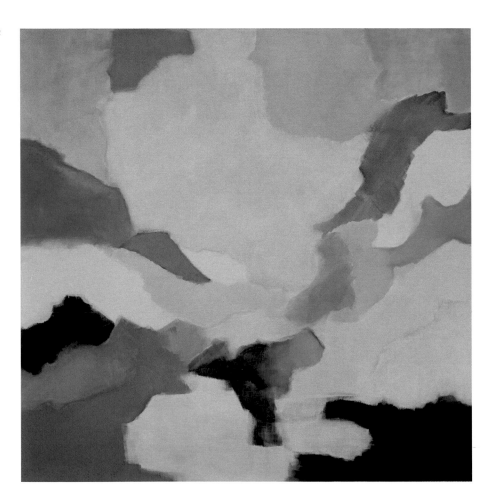

from clouds and boundaries I 2015, 80 × 80 cm, Acryl auf Leinwand
from clouds and boundaries II 2015, 80 × 100 cm, Acryl auf Leinwand

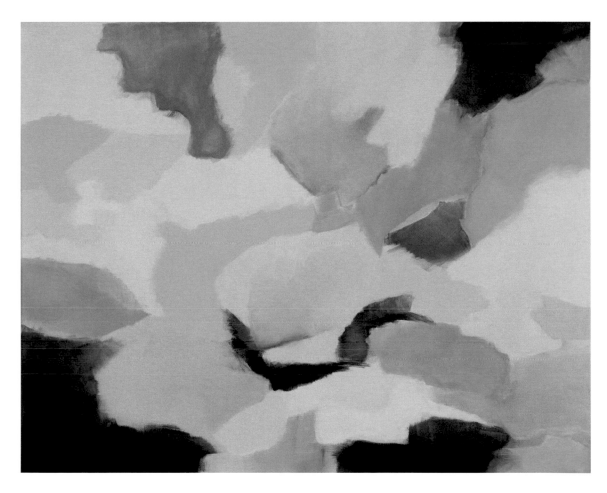

from clouds and boundaries – color field I, IV 2015, 50×60 cm, Acryl auf Leinwand

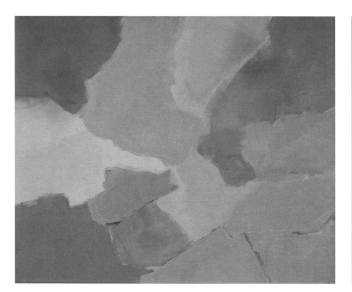
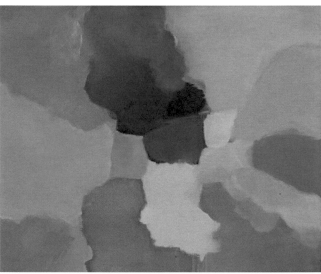

from clouds and boundaries – shifting clouds I, II 2015, 50 × 60 cm, Acryl auf Leinwand

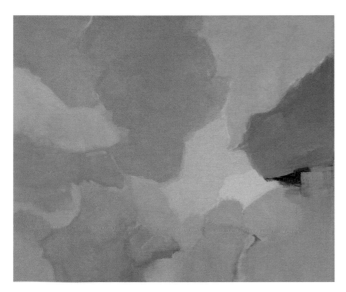

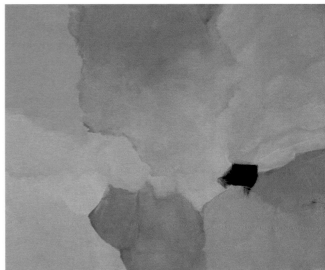

Autumn Leaves

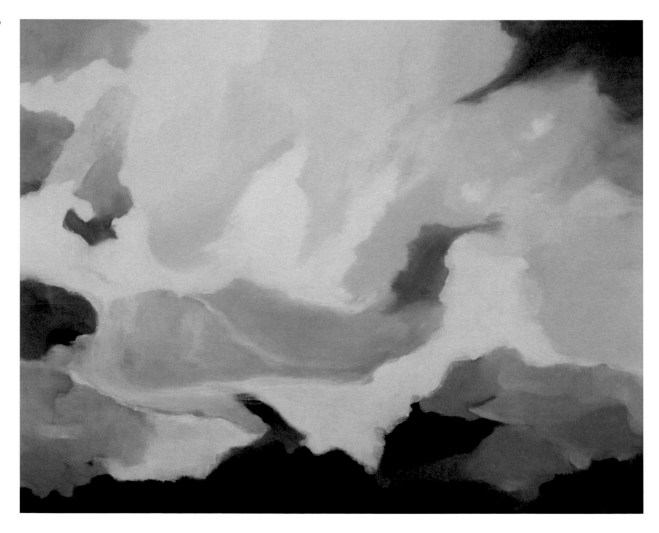

Autumn Leaves I 2015, 80 × 100 cm, Acryl auf Leinwand
Autumn Leaves II 2015, 80 × 80 cm, Acryl auf Leinwand

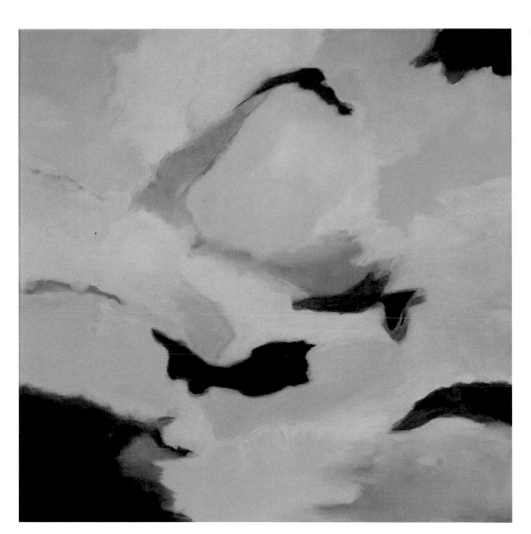

Autumn Leaves III 2015, 80 × 80 cm, Acryl auf Leinwand

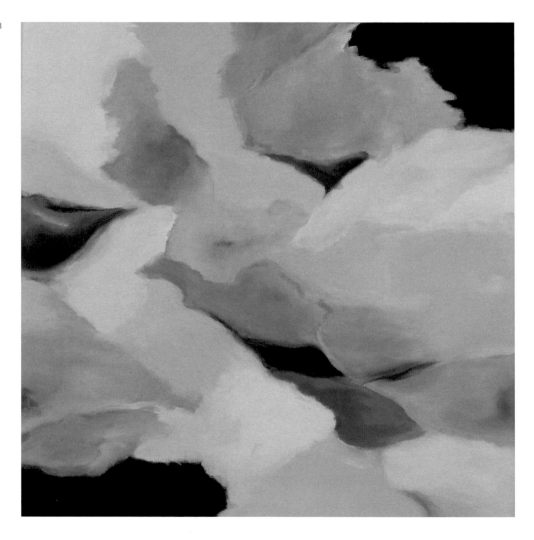

Autumn Leaves IV – in memory of the love 2015, 80 × 80 cm, Acryl auf Leinwand

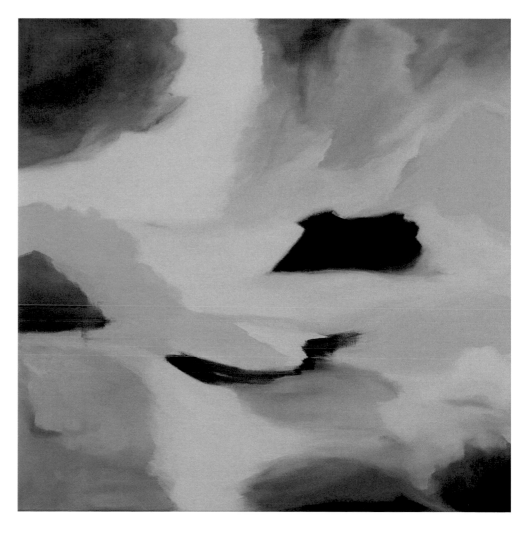

Vita

1962 geboren in Burgas/Bulgarien, aufgewachsen in Frankfurt/ Deutschland, lebt und arbeitet in Stuttgart **1979–1993** kaufmännische Ausbildung, anschließend betriebswirtschaftliches Studium **2009–2011** Kunstakademie Esslingen **2010–2015** Malerei bei Prof. Jerry Zeniuk, Kunstakademie Bad Reichenhall | Meisterkurs bei Linda Schwarz, experimentelle Druckgrafiken (non-toxic-printmaking) | Hochdruck bei Andrea Peter, Freie Kunstschule Stuttgart – Akademie für Kunst und Design | Akt bei Cony Theis, Europäische Kunstakademie Trier **2014** Atelier im Atelierhaus »Im Schellenkönig« im Rahmen der Künstlerförderung des Württembergischen Kunstvereins Stuttgart | private und öffentliche Ankäufe

Ausstellungen & Messen (Auswahl)

2016 art KARLSRUHE **2015** Landscapes & Clouds, Allianz Lebensversicherungs-AG, Stuttgart (EA) | L.O.CK.ST.OFF, Galerie Schloss Hemsbach | Galerie D'ART Maggy Stein, Schloss Bettembourg | Liebe, Galerie Inter ART, Stuttgart | offenes Atelier Atelierhaus Schellenkönig, Lange Nacht der Museen Stuttgart (EA) | ART Innsbruck (A) **2014** Kunstmesse Frauenmuseum Bonn | ART.FAIR Köln | Kunstmesse Ingolstadt'14, Klenzepark (BBK Obb. Nord und Ingolstadt) | ART Innsbruck/A | Extrakt, Historische Alte Schule zu Köln (Allianz Außendienst Akademie), Köln (K) **2013** ART.FAIR Köln | CREATIVAS KUNSTPicknick, Württembergischer Kunstverein Stuttgart | STADT-LAND-FLUSS, städtische galerie contact Böblingen | Società Belle Arti Verona, Loggia Barbaro – Torre del Capitano Verona/I | Mit Blick auf Krems, Museum Krems/A (K) **2013** ART Innsbruck/A | Annäherung, GEDOK Karlsruhe **2012** Unschlagbar, Rathaus Stuttgart | Ton ART – Vivaldi »Die Vier Jahreszeiten«, Rechtsanwaltskammer, Stuttgart (EA) (K) **2011** Raster sieht man überall, städtische galerie contact Böblingen | Leonale 6, Galerieverein Leonberg **2010** Schaufenster à la Art, Kunstpreis Landkreis Alzey-Worms, Schloss Alsheim | Kontraste in Zeit und Raum, Burg Kalteneck Holzgerlingen | 23. Kunstsommer »Kunst leben« Kloster Irsee Allgäu | Zeitfenster, Statistisches Landesamt Baden-Württemberg, Stuttgart (EA) **2009** Spannungsfeld von Form & Farbe, Stadthalle Leonberg

(EA) Einzelausstellung, (K) Katalog